ART CURATION BOOK

명화
큐레이션 북

여름의 축제

SUMMER FESTIVAL

미술문화
MISULMUNHWA

아, 여름밤은 환한 미소를 띠고,
사파이어 왕좌에 앉는다.

—

브라이언 프록터(영국의 시인)

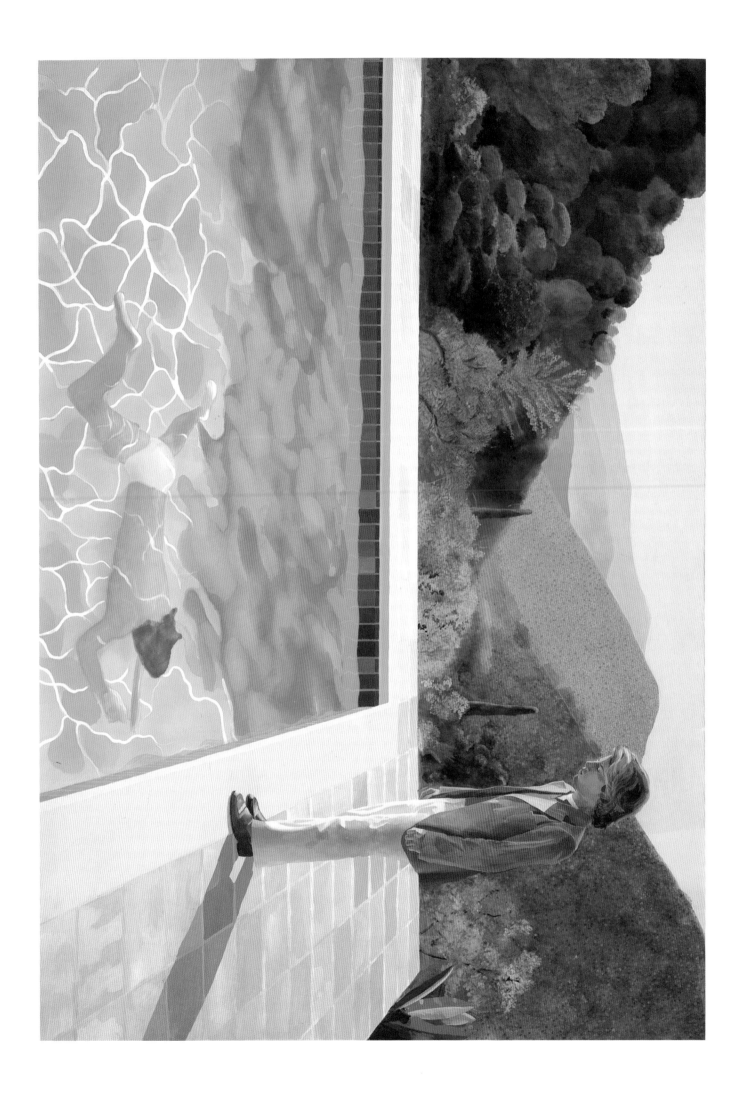

데이비드 호크니

David Hockney

1937-

〈예술가의 초상(수영장의 두 사람)〉

Portrait of an Artist(Pool with two Figures)

1972
캔버스에 아크릴화
210×300cm
개인 소장

영국 팝 아트 운동의 주역인 데이비드 호크니는
자전적인 그림으로 명성을 쌓았으며 사진, 판화, 삽화, 무대
디자인 등 여러 분야에서 두각을 나타냈다.
그는 1964년 미국 로스앤젤레스에서 체류하며
아크릴물감으로 그려낸 수영장 시리즈로 큰 인기를 얻게
되었다.
호크니 작업의 주축이 되는 것은 인물화이다.
가장 많이 그린 것은 자화상으로 무려 300점이 넘는다.
이 밖에도 그는 친구와 연인, 동료들을 모델로 하여 인물의
특징을 사실적으로 그려냈다. 그림 속 인물들과의 사연을
읽어내는 것은 호크니의 작품을 감상하는 또 다른 재미다.

한 남자가 흰색 트렁크를 입고 수영하고 있고, 다른 남자는
수영장 밖에서 그를 바라본다. 분홍색 자켓을 입은 남자는
호크니의 연인이었던 화가 피터 슐레진저Peter Schlesinger이다.
둘은 로스엔젤레스 캘리포니아대학교University of California에서
사제지간으로 만나 연인 사이가 되었다. 호크니는 슐레진저와
헤어진 후 실연의 아픔에서 벗어나기 위해 하루에 열네다섯
시간씩 두 주 동안 작업에 매달렸다.
호크니는 수영하는 남자의 사진과 수영장 밖에 선 남자의
사진을 조합하여 그림을 구성했다. 수영장 밖에 선 남자의
모델은 당시 그의 조수였던 직물 디자이너 모 맥더모트Mo
McDermott이며, 수영하는 남자의 모델은 사진가 존 세인트
클레어John St Clair이다. 호크니는 사진에 슐레진저가 입었던
분홍색 자켓을 덧입혔다.
호크니는 이 작품에 꽤나 공을 들였다. 구성을 위해 수백 장의
사진을 찍었으며 수영장의 각도에 만족하지 못해 작업을
중단했다가 다시 그리기를 반복했다. 그가 집요한 작업의
끝에 얻고자 했던 것이 무엇이었는지는 알 수 없다. 수영장의
푸른빛 물결에서 씁쓸한 뒷맛이 느껴진다.

David Hockney, "Portrait of an Artist (Pool with Two Figures)"
1972, Acrylic on canvas, 84 x 120" © David Hockney
Photo Credit: Art Gallery of New South Wales / Jenni Carter

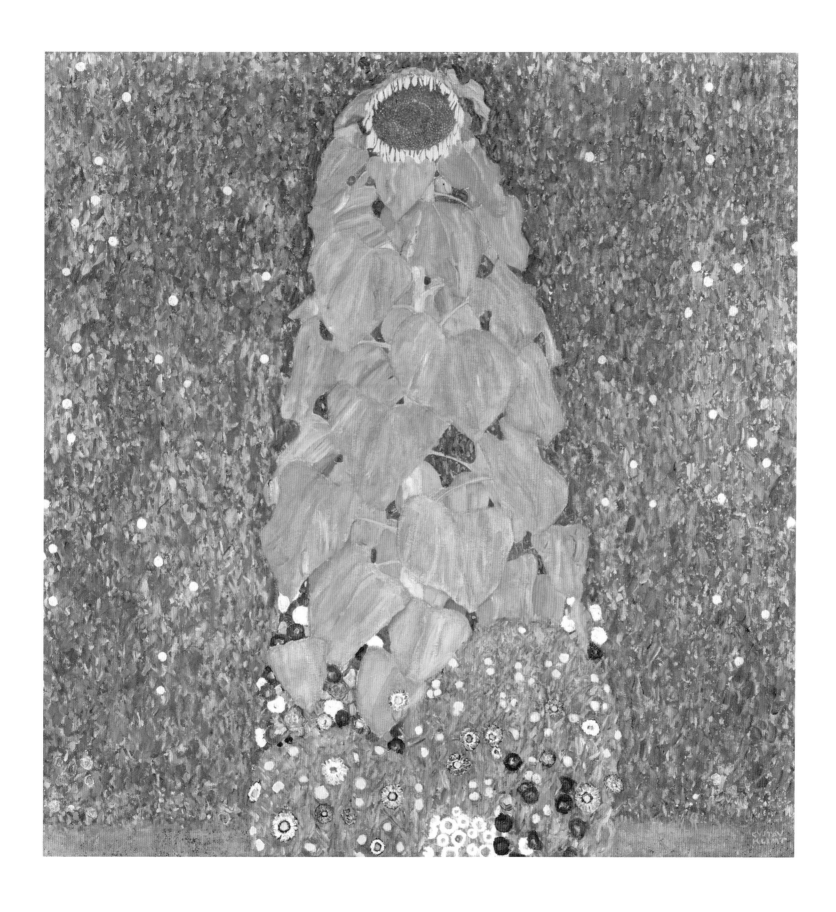

구스타프 클림트

Gustav Klimt

1862-1918

〈해바라기〉

Sonnenblume

1906-1907

캔버스에 유채

110×110cm

개인 소장

찬란한 황금빛의 색채와 관능적인 형상으로 많은 사람들을
매혹시킨 오스트리아의 화가 구스타프 클림트의 생애는 그의
작품만큼이나 신비에 싸여 있다. 생전 그는 자신의 작품에
대해 말하기를 꺼렸으며 인터뷰에도 응하지 않았다.
이는 그가 특정한 경향에 얽매이지 않는 자유로운 창작을
지향했기 때문이 아닐까 싶다. 클림트는 빈 분리파Wiener
Secession의 실질적 지도자로, 전통적이고 보수적인 기존
단체와의 분리를 선언하고 해외 미술과의 적극적인 교류를
시도했다.
여러모로 클림트는 수수께끼 같은 화가이다. 일 년의
반은 아터제호Attersee에서 휴식과 명상을 취하고, 반은
아프리카풍의 긴 옷을 입고 빈의 작업실에서 창작에
몰두했다던 그의 생활방식은 관능적이고 장식적인 그림의
분위기와는 사뭇 달라 호기심을 자아낸다. "나는 매일
아침부터 밤까지 그림을 그리는 화가일 뿐이다." 클림트는
언제나 스스로를 '평범한' 화가라 칭했다. 하지만 이로 인해
그의 작품이 더욱 특별하게 느껴지는 건 어쩔 수 없다.

태양을 따라 도는 해바라기는 그 형태가 태양을 닮아서
태양의 꽃 혹은 황금의 꽃으로 불린다. 태양의 신 아폴론을
연모했지만 그의 사랑을 받지 못한 처녀의 화신이라는
전설도 있다.
해바라기를 즐겨 그린 대표적인 화가는 빈센트 반 고흐Vincent
van Gogh로, 1906년 초 그의 작품 45점이 빈에서 전시되었다.
따라서 클림트 또한 이 작품을 그리며 고흐의 해바라기를
떠올렸을 가능성이 크다. 그러나 클림트의 해바라기는
고흐와는 완전히 다르다. 고흐가 해바라기의 생동감을
꿈틀거리는 색조로 표현한 데 반해 클림트의 해바라기는
화려하고 장식적이다. 그리고 무엇보다 관능적이다.
고흐가 자연으로서의 해바라기를 묘사했다면, 클림트는
해바라기에 인간의 형상을 부여했다. 자세히 살펴보면
클림트의 해바라기가 그의 대표작 〈키스*The Kiss*〉와 매우
유사하다는 사실을 알 수 있다. 키스하는 연인처럼 뒤얽힌
클림트의 해바라기에서 여름의 맹렬한 생명력이 꿈틀거린다.

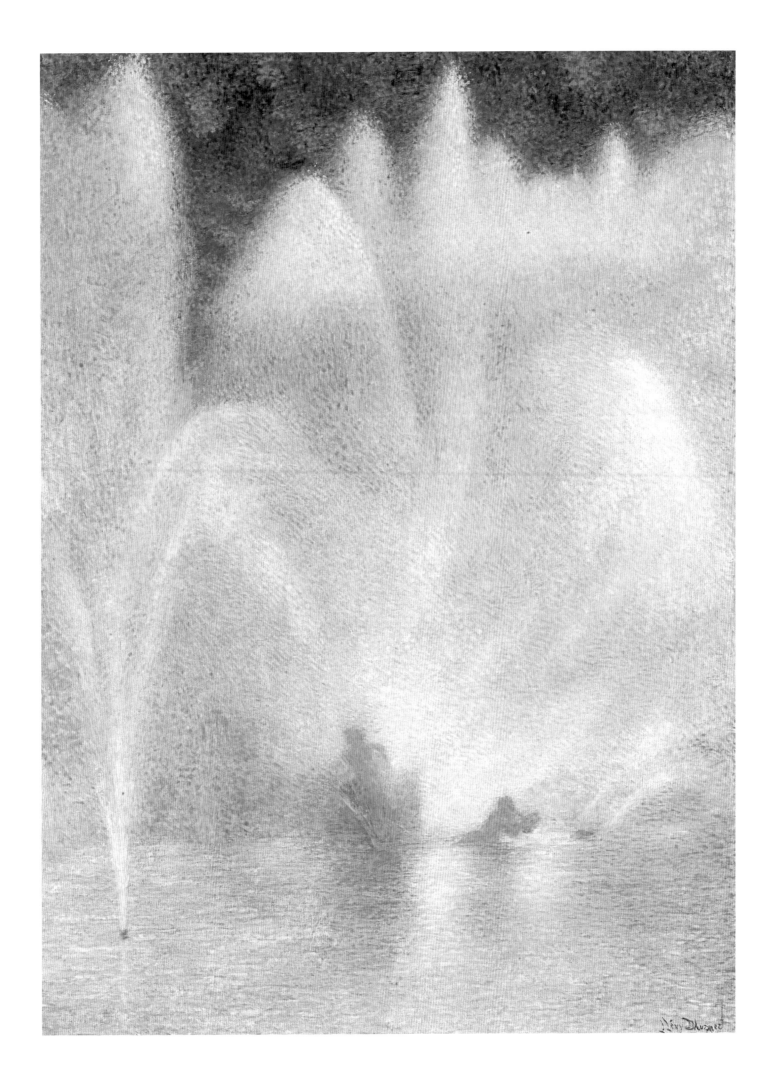

뤼시앵 레비 뒤르메

Lucien Lévy-Dhurmer

1865-1953

〈베르사유 궁전의 아폴론 연못〉

Le Bassin d'Apollon, Versailles

1924
캔버스에 유채
172.1×122cm
개인 소장

뤼시앵 레비 뒤르메는 상징주의와 아르누보 경향을 모두
보이는 프랑스의 화가로, 회화 외에도 도자기, 실내 디자인 등
다양한 분야에서 활약했다.
프랑스령 알제리의 수도 알제Alger에서 유대인으로 태어난
그는 다양한 문화의 영향을 받았다. 파리에서 드로잉과
조각을 공부하는 한편으로 이슬람 미술을 받아들였으며,
르네상스 화가들의 작품에 매료되기도 했다. 특히 여행은
그에게 다양한 예술 분야에 도전하는 계기가 되어주었다.
이탈리아를 여행한 이후 도자기 조각가에서 초상화가로
발돋움했고, 유럽과 아프리카 북부를 여행한 뒤에는 이국적인
풍경을 캔버스에 담아냈다.
하지만 무엇보다 그의 진가가 돋보이는 그림은 파스텔과
유채물감으로 풍경을 그려낸 것이다. 익숙한 장면을
이국적으로 그려낸 그의 풍경화는 독특한 느낌을 자아낸다.

베르사유 궁전은 정원을 포함한 공원의 총 면적이 246
만 평에 이르며 50여 개의 연못과 30여 개의 분수, 20만여
그루의 나무로 이루어진 프랑스를 대표하는 문화유산이다.
이 그림에서 뒤르메는 자연의 생생함과 베르사유 궁전의
화려함을 함께 담아냈다.
분수에서 뿜어져 나오는 물이 햇빛을 받아 공중에서
무지갯빛으로 흩어진다. 뒤르메는 이 그림에서 신인상파의
양식에 따라 붓을 세워 작은 점으로 채색하며 빛의 효과를
극대화했다. 한편으로는 미국 화가 제임스 애벗 맥닐 휘슬러
James Abbott McNeill Whistler의 영향을 받아 화면 전체를 균일한
색조로 구성해 조화를 이루게 했다.
뒤르메는 화면 전체를 균일한 색채의 색점으로 구성하여
분수의 찰나성을 충실하게 구현했다. 물방울은 곧 공중에서
흩어지겠지만 그림을 보는 한 우리는 시원한 여름의 물결을
계속해서 느낄 수 있다.

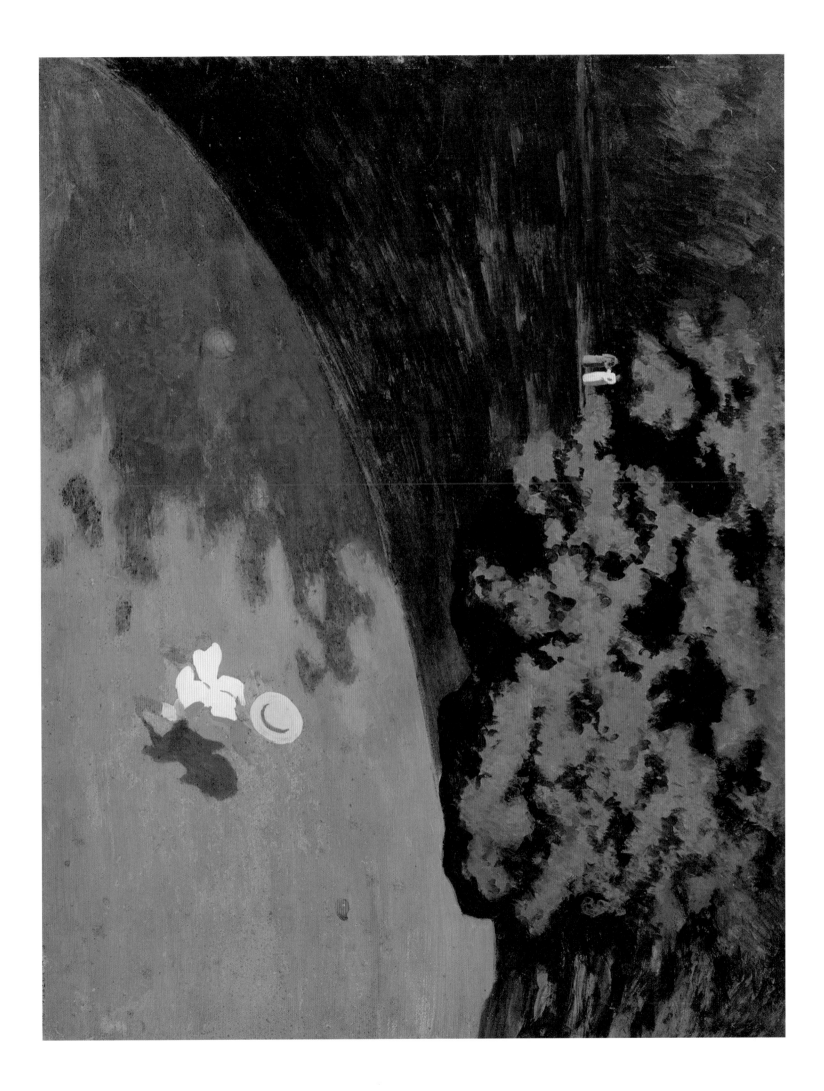

펠릭스 에두아르 발로통

Félix Edouard Vallotton

1865-1925

스위스 출신의 프랑스 화가이자 판화가인 펠릭스 발로통은
나비파Nabis의 일원으로 잘 알려져 있다.

나비파는 회화란 자연을 화가의 미학적 은유와 상징들로
종합해내는 활동의 결과물이라고 주장했던 예술가들의
모임으로, 20세기 초 추상과 비구상의 발판이 되었다. 한편
발로통은 일본 목판화에 영향을 받아 절제된 화면구성과
현란하고 감각적이지만 실제와는 다른 색채를 특징으로
하는 목판화를 다수 제작했다. 그래서인지 그의 작품은
유화일지라도 마치 판화와 같은 느낌을 준다.

발라통이 소설가이기도 했다는 사실을 아는 사람은 많지
않다. 하지만 그는 미술 평론집과 소설『살인적인 인생La
Vie meurtrière』을 출간하는 등 저작 활동 또한 왕성하게 했다.
그의 작품에서 한 편의 이야기가 연상되는 것은 이러한
이유에서일지도 모른다.

〈공〉

Le Ballon

1899
나무에 부착한 두꺼운 종이에 유채
48×61cm
오르세 박물관 소장

〈공〉에는 두 가지 세계가 존재한다. 이 그림에서 펠릭스
발로통은 화면을 대각선으로 양분했다. 일본의 목판화
우키요에浮世絵에서는 이러한 구성이 일반적이지만, 당시
유럽에서 분리된 화면과 평평한 색면은 매우 대담한
시도였다.

어른들은 담소를 나누고, 아이는 공을 쫓아 걸어간다. 아이가
있는 곳은 원근을 가늠할 수 없는 납작한 세계이다. 아이의
그림자로 겨우 입체감을 느낄 수 있을 뿐이다. 반면 어른의
세계는 전통적인 문법에 따라 그려졌다. 어른의 세계는
정면에서 똑바로 바라볼 수 있지만, 아이의 세계는 위에서
굽어보게 된다.

공을 쫓는 아이를 따라가면 어린 시절의 추억이 기다리고
있을 것만 같다. 하지만 한편으로 발로통은 현실적인
감각으로 어른과 아이의 영역을 명확하게 구분했다. 이미
성인이 된 우리가 다른 차원에 존재하는 아이의 세계에 닿을
수 있을까? 경계선에 가로막힌 와중에도 풀내음이 코끝을
스친다.

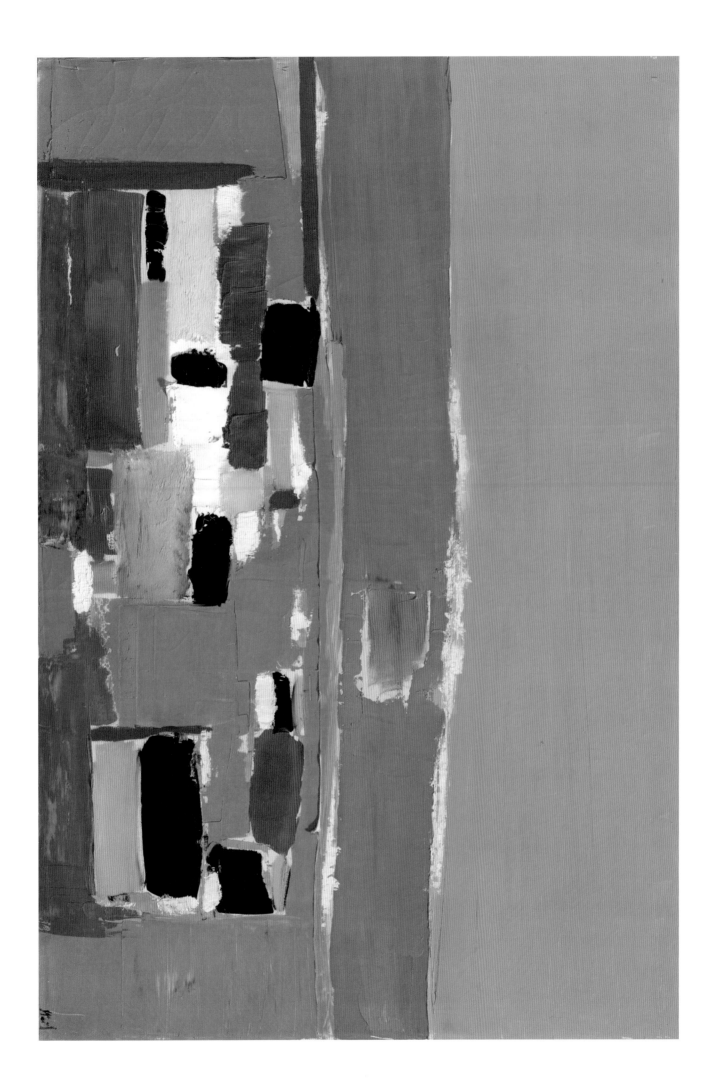

니콜라 드스타엘

Nicholas de Staël

1914-1955

1952
캔버스에 유채
89.5×130cm
개인 소장

선과 면, 색이라는 회화의 기본 요소만으로 이토록 생생한 작품을 창작한 화가가 또 있을까? 러시아 출신의 프랑스 추상화가 니콜라 드스타엘은 물감을 두껍게 칠한 색면으로 대상의 본질을 포착했다.

이러한 그의 초기 경향은 앵포르멜informel이라는 용어로 설명된다. 앵포르멜은 기존의 기하학적 추상에 대한 반발로 탄생한 서정적인 추상 양식을 일컫는다. 다소 어렵고 딱딱하게 느껴지는 기하학적 추상에 비해 앵포르멜은 색채를 바탕으로 대상에 대한 주관적인 인식을 격정적으로 표현한다. 그의 그림에서는 단순한 형태로 삶의 본질에 다가가려 했던 화가의 노력이 느껴진다. 그래서 그가 끝내 자살로 생을 마감했다는 사실이 더욱 안타깝게 느껴진다.

유럽을 대표하는 추상화가였던 니콜라 드스타엘은 말년에 재현적인 구상작품을 주로 그렸다. 〈라 시오타〉는 이 시기에 그려낸 작품으로, 특히 태양과 바다의 형태를 단순화하여 그려낸 말년의 경향을 여실히 드러낸다.

그의 작품을 보고 있노라면 추상의 힘을 알 수 있을 것 같다. 광활한 바다를 선명한 색채와 면으로만 표현했고, 세부적인 내용은 축약했다. 따라서 관람자는 바다에 대한 저마다의 감상을 떠올릴 수 있다.

라 시오타는 프랑스 남동부의 항구도시이다. 드스타엘은 바다를 향한 애정이 남달랐다. 러시아 귀족 출신이었던 그는 프랑스로 망명한 후 왕립 예술 학교를 다니는 한편 지중해 연안을 여행했다고 한다. 이 시기 그가 목격한 바다와 태양은 평생 그에게 영감이 되어주었다.

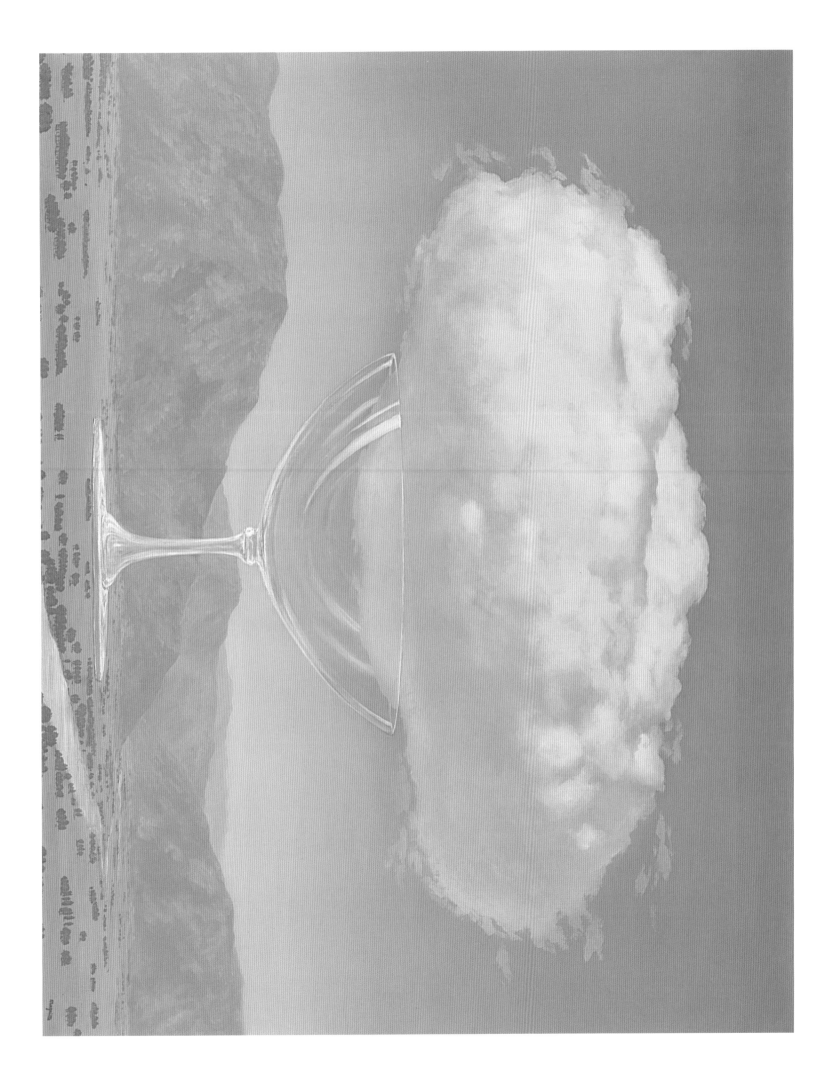

르네 마그리트

René Magritte

1898-1967

〈심금〉

La Corde Sensible

1960
캔버스에 유채
114×146cm
개인 소장

기발한 상상력이 돋보이는 작품으로 유명한 벨기에의
초현실주의 화가 르네 마그리트는 화가보다는 철학자로
불리길 좋아했다. "나는 회화를 이용해 사유를 가시화한다"
라는 그의 말처럼, 그에게 회화는 사유를 드러내는
수단이었다. 그는 헤겔, 베르그송, 하이데거 등의 철학서들을
탐독했으며 그들의 사상을 그림으로 표현했다.
정신분석학의 창시자인 지크문트 프로이트Sigmund Freud
의 영향을 많이 받은 마그리트는 무의식의 세계에
도달하기 위한 방법으로 데페이즈망dépaysement을 제안했다.
데페이즈망은 '추방'이라는 의미로, 사물을 일상의 환경에서
추방하여 이질적 환경에 배치하는 창작 기법을 일컫는다.
따라서 그의 작품을 명확히 이해하기란 불가능하며, 상당
부분 상상력에 의존할 수밖에 없다. 그래서인지 마그리트의
그림은 늘 새롭고 신선하게 느껴진다.

〈심금〉은 유리잔과 구름, 그리고 산과 강으로 구성되어 있다.
모두 낯익은 소재이지만 일상적인 맥락에서 벗어나 배치되니
낯선 느낌을 준다. 이것이 바로 마그리트의 데페이즈망이다.
관람자는 완전히 새로운 조합에 난감해지고, 상징을
해독하기가 어려워 당혹감을 느끼게 된다.
하지만 데페이즈망은 언제나 진실을 내포한다. 그림의
제목인 '심금'의 사전적 의미는 '외부의 자극에 따라 미묘하게
움직이는 마음을 비유적으로 이르는 말'이다. 바람을 타고
흐르는 구름은 언제든 흩어질 수 있으며, 구름을 채 담아내지
못하는 유리잔은 금방이라도 깨질 듯 위태로워 보인다.
마그리트는 갈피를 잡지 못하고 이리저리 흔들리는 마음을
낯선 조합으로 절묘하게 담아냈다.
"내 그림을 해석할 수 있다니, 당신은 나보다 운이 좋은
사람이군요." 마그리트는 자신의 작품을 해석하고자 하는
이들에게 노골적으로 반감을 드러내곤 했다. 그럼에도 그의
함의를 짐작해보는 일은 언제나 즐겁다. 서늘한 추리소설로
더위를 잠재우는 여름, 그의 작품으로 피서를 떠나보는 게
어떨까 싶다.

© René Magritte / ADAGP, Paris - SACK, Seoul, 2020

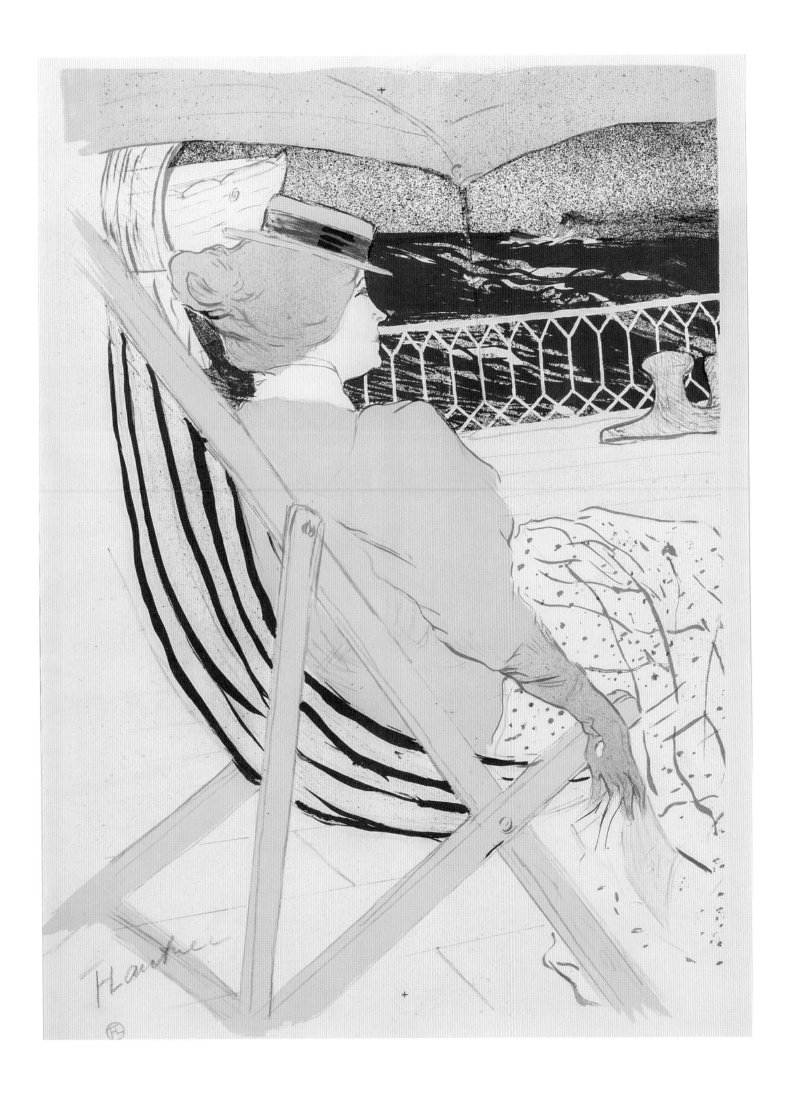

앙리 드 툴루즈 로트레크

Henri de Toulouse-Lautrec

1864-1901

〈54호 선실의 승객〉

La Passagère du 54

1895-1896

석판화

59.05×40cm

개인 소장

앙리 드 툴루즈 로트레크는 남프랑스의 유서 깊은 귀족 가문 툴루즈 백작가의 아들로 태어났다. 덕분에 남부럽지 않은 부와 명예를 가졌지만, 한편으로는 그것을 지키기 위한 선대의 근친혼으로 농축이골증이라는 유전 질환을 함께 겪어야 했다. 로트레크는 뼈가 약해 사춘기 시절부터 지팡이가 없으면 걸을 수 없었고 오른쪽 다리가 골절되어 하체의 성장이 멈추었다. 그의 키는 성인이 되었을 때도 152 센티미터에 불과했다.

사회적 약자에게 가해지는 부당한 시선을 잘 알고 있던 로트레크는 편견 없이 다양한 사람과 어울렸고, 이러한 성향은 창작에도 그대로 반영되어 특정한 양식에 구애받지 않는 작품을 다수 제작했다. 분야에 있어서도 순수예술과 대중예술을 넘나들었는데, 특히 감각적인 포스터를 제작하며 스타덤에 오르게 되었다. 물랭루주에서 로트레크와 친분을 쌓은 많은 유명 인사들이 그에게 포스터를 의뢰했다. 그의 포스터는 따로 모으는 수집가가 생길 정도로 큰 인기를 누렸다고 한다.

1895년 10월부터 이듬해 3월까지 살롱 데 상Salon des Cent 에서 개최된 국제 포스터 전시회의 광고 포스터로 사용된 이 작품에는 꽤나 낭만적인 이야기가 숨어 있다. 로트레크의 작품은 대부분 자전적인데, 그중에서도 〈54호 선실의 승객〉 은 로트레크의 사랑 이야기를 담고 있다.

1895년 여름, 화가이자 사진작가인 친구 모리스 기베르Maurice Guibert와 함께 르 아브르Le Havre에서 출발해 보르도Bordeaux로 향하는 크루즈에 탑승한 로트레크는 54호 선실의 승객이었던 여자와 미친 듯이 사랑에 빠졌다. 식민지 관리의 아내였던 여자는 그림과 같이 노란 모자와 노란 장갑을 착용하고 있었다. 로트레크는 여자를 따라 아프리카까지 가려고 했지만 기베르의 만류로 단념하게 된다.

비록 사랑은 이루어지지 못했지만 설렘을 간직한 포스터만은 남았다. 망망대해의 어딘가를 향하는 54호 선실 승객의 시선 끝에서 한여름의 로맨스가 기다리고 있을 것만 같다.

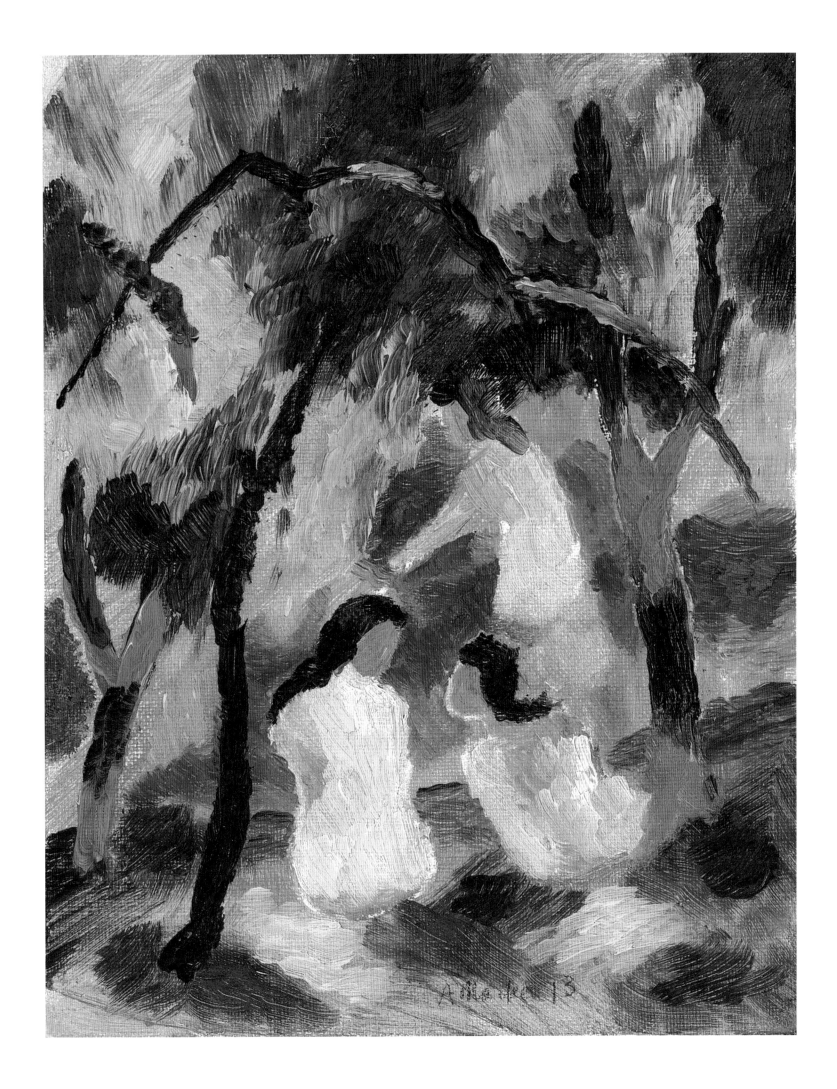

아우구스트 마케

August Macke
1887-1914

〈목욕하는 소녀들〉

Badende Mädchen

1913
캔버스에 유채
24×19cm
개인 소장

아우구스트 마케는 청기사파Der Blaue Reiter의 주축 멤버 중
하나였던 독일의 표현주의 화가이다. 하지만 그의 작품은
격정적이라기보다는 서정적이며, 다양한 양식이 엿보인다.
그는 인상주의, 입체주의, 야수주의에 모두 심취했고
들로네의 영향을 받아 오르피즘 회화에도 관심을 가졌으며,
심지어는 레오나르도 다빈치와 프리드리히에게도 영감을
받았다.
"내가 가장 중요하게 여기는 것은 색의 움직임을 관찰하는
일이다." 그의 창작 경향을 관통하는 열쇠는 바로 색채이다.
기본적으로 색채주의자였던 그는 단순한 형태에 색채를
조각처럼 끼워넣어 살아 있는 듯한 풍경을 만들어냈다.
안타깝게도 마케는 제1차 세계대전 중 27세라는 젊은 나이로
생을 마감했다. 프란츠 마르크는 "그는 맑고 밝은 스스로의
성격대로 가장 찬란하고 순수한 색채의 울림을 만들어냈다"
라는 추도사로 그의 죽음을 애도했다.

〈목욕하는 소녀들〉은 그림을 "아름다운 것들의 노래"로
바라봤던 마케의 예술관을 여실히 드러내는 작품이다.
그가 아름다움을 발견한 곳은 성서의 이야기나 장엄한
자연 같은 거창한 주제가 아닌 평범한 일상이었다. 공원을
산책하거나 카페에서 휴식을 취하는 사람들의 한때가 선명한
색채로 피어난다.
그는 삶과 이 세계의 아름다움을 조화로운 색채의
교향곡으로 표현했다. 그의 그림이 이토록 편안하고 행복한
느낌을 주는 건, 그가 실제로 세상을 아름답게 바라보았기
때문이다.
삶과 인간 존재에 대한 긍정적인 시각은 그가 가진 최고의
재능이었을지도 모른다.

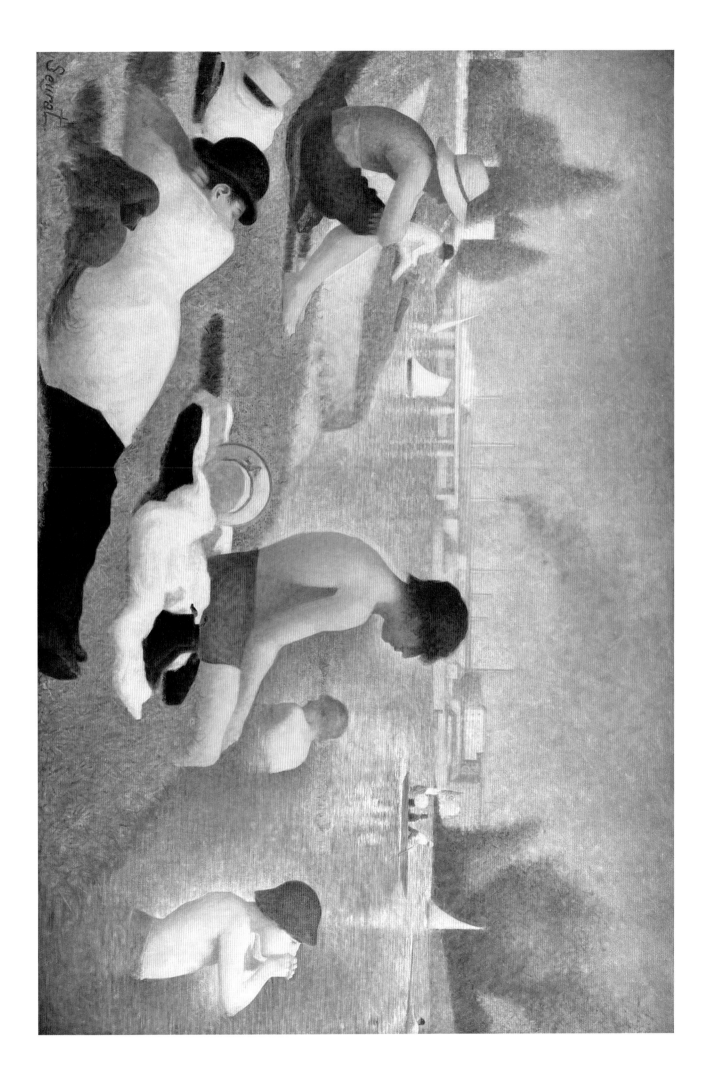

조르주 피에르 쇠라

Georges Pierre Seurat
1859-1891

〈아스니에르에서 물놀이하는 사람들〉

Une Baignade, Asnières

1883-1884
캔버스에 유채
201×301cm
영국 국립 미술관 소장

조르주 쇠라는 마치 과학자와 같은 태도로 창작에 임했다. 그는 선과 색채가 감정을 표현한다는 사실, 색채는 주변의 색에 다라 다르게 보인다는 원리 등을 기반으로 그림을 그려냈다.

순수한 색을 분할시켜 색채를 대비한 그의 새로운 기법은 신인상파Neo-Impressionism의 출범을 알렸다. 인상파의 색채 원리를 과학적으로 체계화하고 인상파가 무시한 화면의 조형 질서를 다시 구축했다는 점에서 그의 양식은 미술사적으로도 큰 의의를 지닌다. 쇠라는 자신의 양식을 색채광선주의 Chromo-luminarism라고 불렀으며, 색채를 섞지 않고 나눠서 칠한다는 의미로 분할주의Divisionism, 점을 찍는다는 뜻으로 점묘법Pointillism이라고도 불렀다.

신인상파라는 말을 만들어낸 평론가 펠릭스 페네옹Felix Feneon 은 인상파 양식이 본능적이고 찰나적인 데 반해 신인상파 양식은 숙고와 영원성에 기반을 두고 있다고 주장했다. 아주 작은 점으로 분할된 그의 세계는 시간을 뛰어넘는 진실을 포착하고 있다.

이 그림은 장장 일 년에 걸쳐 완성된 작품이다. 아스니에르는 파리에서 북서쪽으로 오 킬로미터 떨어진 공업도시로, 센강을 가로지르는 다리 너머로 공장의 굴뚝이 보인다. 쇠라는 현장에 가서 여러 장면을 유채물감으로 스케치한 뒤 아틀리에에 돌아와 콩테 크레용으로 드로잉한 후 그것들을 조합하여 하나의 화면으로 완성했다. 이 작품을 완성하기 위해 그가 남긴 스케치와 드로잉은 20여 점에 이른다.

상의를 벗은 채 앉아 있는 남자의 모습에서 쇠라의 양식적인 특징이 잘 드러난다. 르네상스 이래 선은 회화의 생명으로 여겨졌다. 하지만 쇠라는 외곽선 없이 색을 점으로 찍어내어 인물을 표현했다. 마치 원자 같은 색점은 지금은 뭉쳐져 있지만 곧 공중에서 흩어질 것 같은 인상을 풍긴다.

당시 센강은 중산층과 노동자 계급이 휴식을 취하던 곳이었다. 전통과 단절되고자 했던 쇠라가 그려낸 평범한 사람들의 모습은 시대를 초월한 영원성을 지니고 우리에게 다가온다.

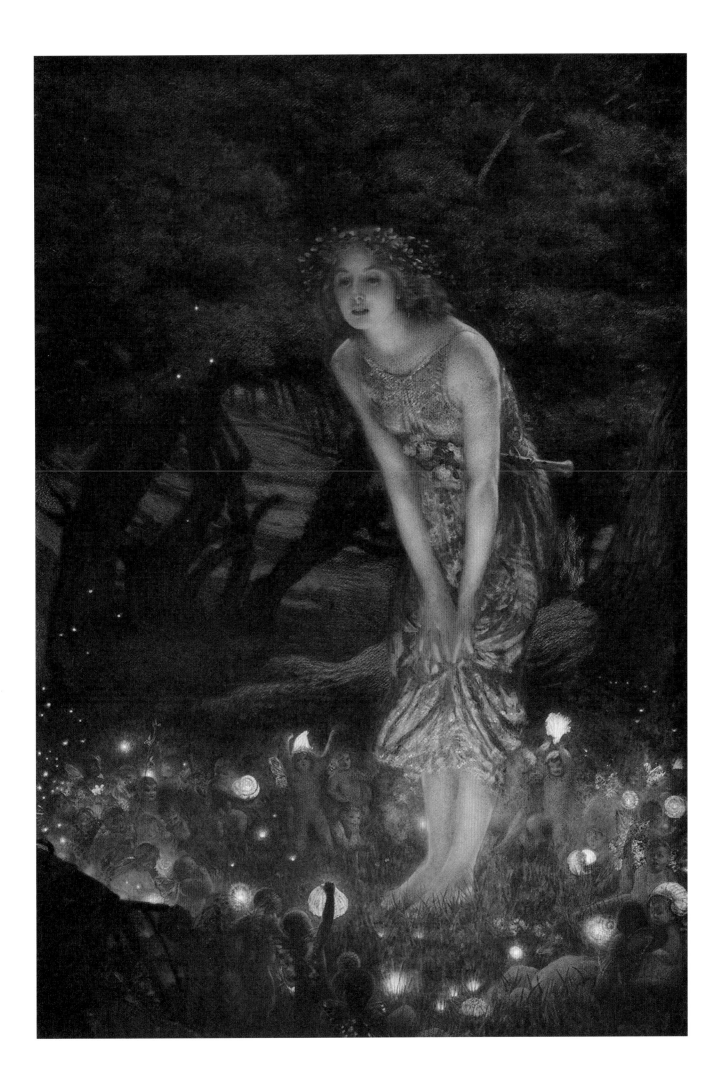

에드워드 로버트 휴스

Edward Robert Hughes

1851-1914

에드워드 로버트 휴스는 주로 수채화를 그린 영국 빅토리아
시대의 화가이다. 그는 라파엘전파Pre-Raphaelite Brotherhood
소속 화가였던 삼촌 아서 휴스Arthur Hughes의 영향을 받아
스스로도 라파엘전파의 양식의 그림을 그렸다.
라파엘전파는 윌리엄 홀먼 헌트William Holman Hunt, 존 에버렛
밀레이John Everett Millais, 단테 가브리엘 로세티Dante Gabriel
Rossetti 등 영국 왕립 아카데미에 재학하던 젊은 화가들이
1848년에 결성한 단체로, 당시 아카데미가 숭배했던
르네상스 화가 라파엘로와 미켈란젤로의 이상화된 미술을
비판하고 라파엘로Raffaello 이전의Pre, 겸허하게 자연을
묘사하는 중세 고딕 및 초기 르네상스 미술로 돌아갈 것을
주장했다. 하지만 통속적인 주제 및 번거로운 양식 때문에
당초의 목표와는 동떨어진 방향으로 나아가게 되었고 끝내
해체되었다.
에드워드 휴스는 라파엘전파의 마지막 화가라고 평가받는다.
현실과 신화를 절묘하게 결합한 그의 그림을 보면
라파엘전파가 종식된 것이 아쉽게 느껴진다.

〈한여름의 이브〉

Midsummer Eve

1908
종이에 과슈, 수채물감으로 채색
114.3×76.2cm
개인 소장

〈한여름의 이브〉는 휴스에게 명성을 가져다준 작품이다.
휴스는 초상화가로 유명했지만 감성적인 판타지를
형상화하는 데도 뛰어났다. Midsummer는 한여름을
뜻하면서 동시에 성 요한 축일의 여름축제를 가리킨다.
Eve 또한 최초의 여성 이름이면서 전야를 의미한다. 따라서
이 작품의 제목은 여름축제의 전야로 해석되기도 한다.
작은 요정들에게 에워싸인 이브는 머리에 화관을 얹고
허리에 분홍 꽃을 꽂았다. 왼팔로는 피리를 끼고 있다. 작은
요정들은 등불을 밝히고 있는데 그 모양이 무척 다양하다.
불빛은 숲의 신비로운 생명력을 상징한다.
숲은 이성의 지대가 아니라 감성의 영토다. 즉, 이브의 나라인
셈이다. 여름축제의 전야에 숲속에서 달빛과 이슬에 젖은
채 놀던 소녀는 우연히 작은 요정들을 만났다. 소녀는 살짝
허리를 굽힌 채 요정들과 수줍게 눈을 맞추고 있다.
괜스레 설레는 여름밤의 공기가 느껴지는 작품이다.

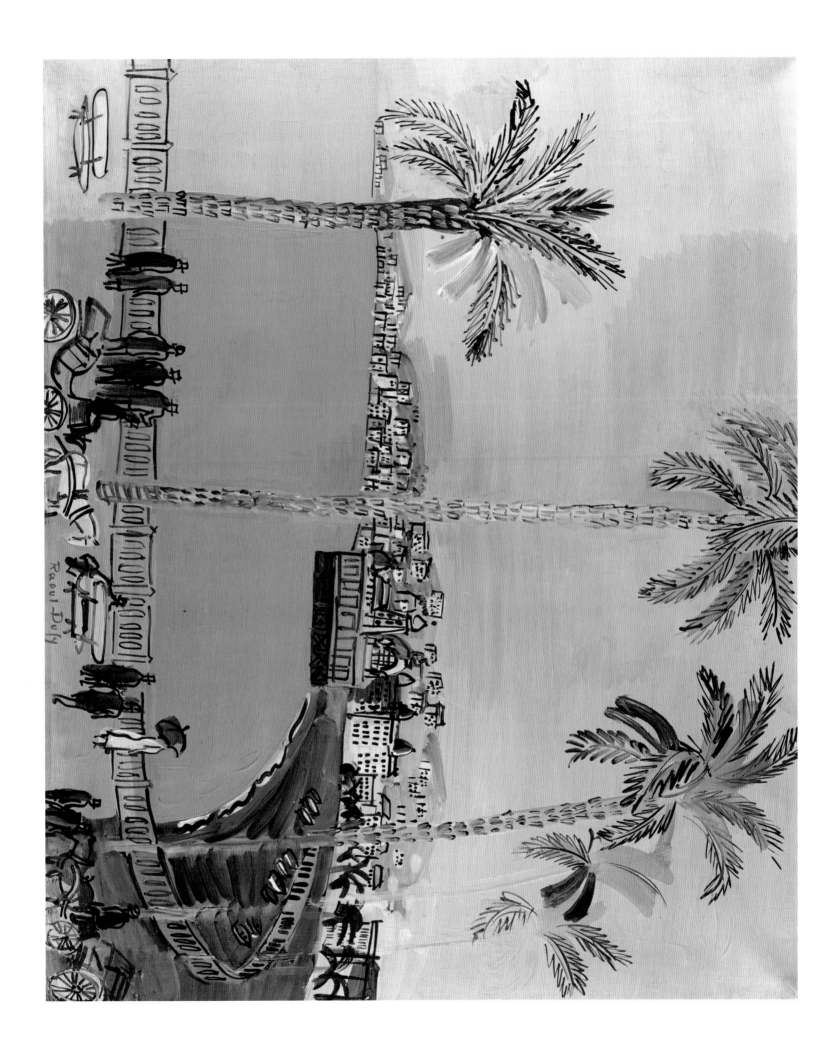

라울 뒤피

Raoul Dufy
1877-1953

〈니스의 베 데 앙제스(천사들의 만)〉

La Baie Des Anges À Nice

1926
캔버스에 유채
60.7×73.3cm
개인 소장

"나의 눈은 태어날 때부터 추한 것을 지우도록 되어 있다."
라울 뒤피는 세계대전이 연달아 일어났던 불안한 시대에
가난한 집안에서 태어났지만, 언제나 세상을 아름답게
바라보았다. 진정한 '빛'을 찾아내기 위해 전 유럽을
돌아다니며 다양한 양식을 흡수한 그는 마침내 경쾌한 선과
밝은 색채로 대표되는 독특한 양식을 개발해냈다.
야수파의 영향을 받은 대담한 색채의 사용과 거친 붓질이
뒤피의 독특한 선과 만나 마치 책의 삽화 같은 느낌을 준다.
이는 그림에 대한 뒤피의 태도 때문이기도 한데, 그는 화면을
마치 연극 무대처럼 구성하여 그만의 이야기를 전달하고자
했다.
뒤피에게 그림은 단순히 풍경을 옮겨내는 수단이 아닌
아름다운 이야기를 전달하는 창구였던 것 같다.

이 작품에서 뒤피는 지중해의 항만도시 니스에 위치한
해안가 베 데 앙제스(천사들의 만)의 풍경을 활기 넘치게
담아냈다. 화면의 오른쪽으로 해변이 길게 이어져 있으며,
맑은 파란색이 하늘과 바다를 뒤덮고 있다. 대부분의 건물이
단색으로 칠해진 데 반해 중앙의 건물은 화려하게 묘사되어
이질적인 느낌마저 주는데, 이것은 카지노이자 음악홀로
사용됐던 쥬떼 프롬나드 Jetée-Promenade로 뒤피의 다른
그림에서도 반복해서 등장한다. 뒤피에게 이 건물은 지중해의
들뜬 분위기를 상징하는 랜드마크였던 것 같다.
뒤피의 그림에서 지중해의 햇빛은 파란색으로 빛난다.

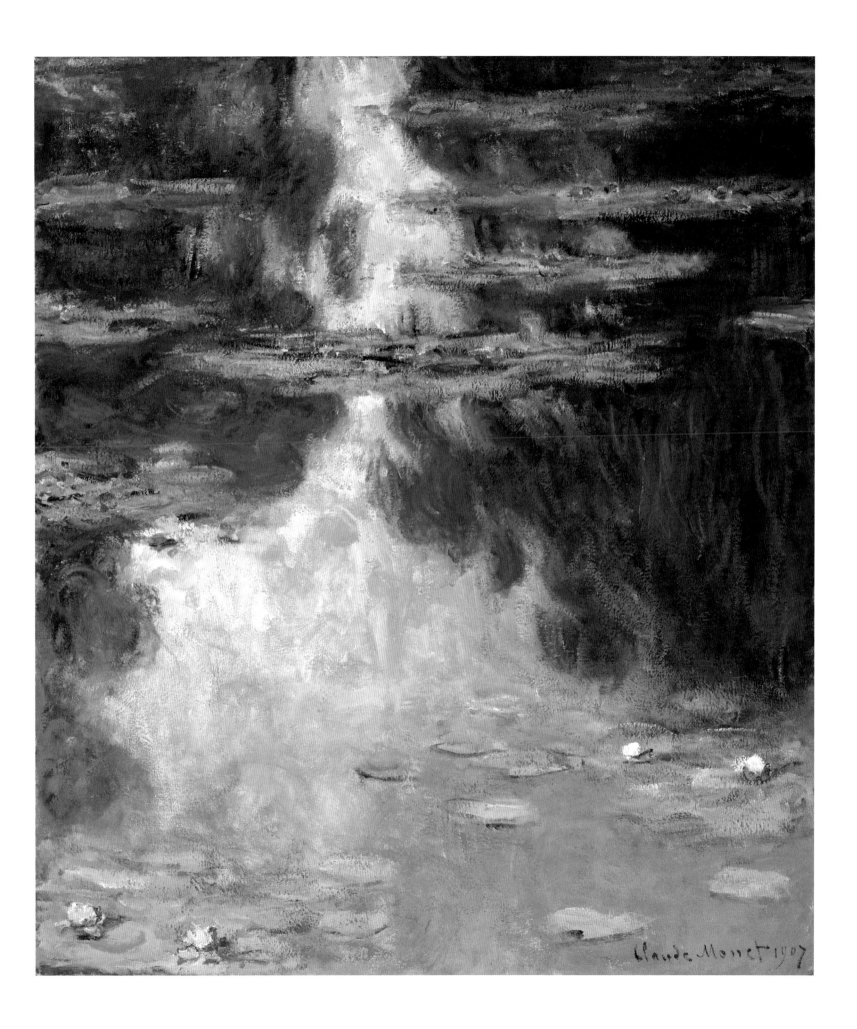

클로드 모네

Claude Monet

1840-1926

〈수련〉

Water Lilies

1907
캔버스에 유채
92.1×81.1cm
휴스턴 현대 미술관 소장

인상파의 창시자인 모네는 평생 '빛은 곧 색채'라는 원칙에 따라 그림을 그렸다. 인상파라는 용어는 〈인상, 일출*Impression, Sunrise*〉(1872) 이라는 그의 작품에서 유래된 것으로, 그만큼 그와 인상파는 불가분의 관계이다.

"화가는 그림을 그리기 전에 미리 머릿속에 그림을 담고 있어야만 한다"는 그의 말대로, 빛을 묘사하기 위해서는 대상을 철저하게 관찰해야 했다. 빛을 너무 뚫어져라 쳐다봐서인지 모네는 말년에 시력이 크게 약화되어 수술을 받아야 했지만, 흐릿해진 시야조차 그의 찬란한 빛을 가리지 못했다.

모네의 장례식에서 있었던 해프닝은 그의 예술세계를 단적으로 설명한다. 제1차 세계대전에서 프랑스를 승리로 이끌었던 육군 장관이자 모네의 오랜 친구였던 조르주 클레망소*Georges Clemenceau*는 모네의 관을 덮은 검은 천을 걷어내고 꽃무늬가 있는 천을 덮도록 했다고 한다. "모네에게 검은색은 안 돼!"라는 것이 그 이유였다.

〈수련〉은 자연에 대한 우주적 시선을 보여주는 모네 말년의 걸작이다. 1890년 이후부터 모네는 연작을 그리기 시작했다. 〈건초 더미*Grainstack*〉와 〈포플러*Poplars*〉, 〈루앙 대성당*Rouen Cathedral*〉이 바로 이 시기의 작품이다.

이렇듯 대상을 다양한 각도에서 관찰해야 하는 연작을 다수 창작할 수 있었던 것은 그가 지베르니*Giverny*에서 자신만의 정원을 가꿨기 때문이다. 모네는 대지를 더 구매하고 연못을 조성해 수련을 심고 일본식 아치 다리까지 놓는 등 정원을 꾸미는 데 공을 들였다.

모네는 71세가 되는 1911년까지 수련을 연속해서 그렸으며, 거의 시력을 잃게 된 이후에도 오랑주리 미술관*Musée de l'Orangerie*에 작품을 기증하겠다는 일념으로 81세까지 작업을 이어갔다. 그의 열정 덕분에 우리는 언제든 모네의 정원을 볼 수 있다.

존 라 파지

John La Farge
1835-1910

〈토티라 강 입구, 타히티. 작살로 물고기를 잡는 어부〉

The Entrance to the Tautira River, Tahiti. Fisherman Spearing a Fish

c.1895
캔버스에 유채
136×152cm
개인 소장

존 라 파지는 벽화, 스테인드글라스, 장식미술, 예술서 집필 등 다양한 분야에서 활동한 미국의 예술가이다. 뉴욕시에서 프랑스 부모 사이에 태어난 그는 미국과 프랑스의 영향을 모두 받았다. 그는 토머스 쿠튀르Thomas Couture와 윌리엄 모리스 헌트William Morris Hunt로부터 그림을 배웠다. 쿠튀르는 주로 역사적 장면과 초상화를 그렸던 프랑스 화가였으며, 헌트는 바르비종Barbizon을 추종했던 미국 화가였다. 바르비종은 자연에 대한 애정을 바탕으로 19세기 중엽 프랑스에서 활동한 풍경화가들을 일컫는다. 이들의 가르침을 모두 받아들인 파지는 풍경과 인물 모두를 섬세한 시선으로 그려냈다.
여행 또한 파지의 예술세계를 형성하는 데 크게 기여했다. 파지는 아시아와 남태평양을 두루 여행했는데, 특히 일본과 타히티에 매료되어 그곳의 이국적인 풍경을 담은 그림을 여러 점 남겼다.

물속에서 원주민 남자가 긴 막대로 물고기를 잡고 있고, 여자는 기슭에서 그 장면을 바라본다. 하늘에 드리워진 커다란 구름은 기울어가는 태양에 의해 붉게 물들었다. 강물 또한 하늘을 담은 붉은색이다.
하루를 마무리하는 황혼의 공기는 잔잔하고 평화롭지만, 한편으로 그림은 머지않아 발생할 파장을 예고한다. 남자는 곧 들고 있는 장대로 물살을 가를 것이고, 물결이 용솟음치며 생동감 넘치는 삶의 현장이 펼쳐질 것이다. 파지는 파국이 발생하기 직전의 적막을 포착했다.
파지가 그려낸 타히티는 이토록 신비하고 매혹적이면서도 생명력이 넘치는 모습이다.

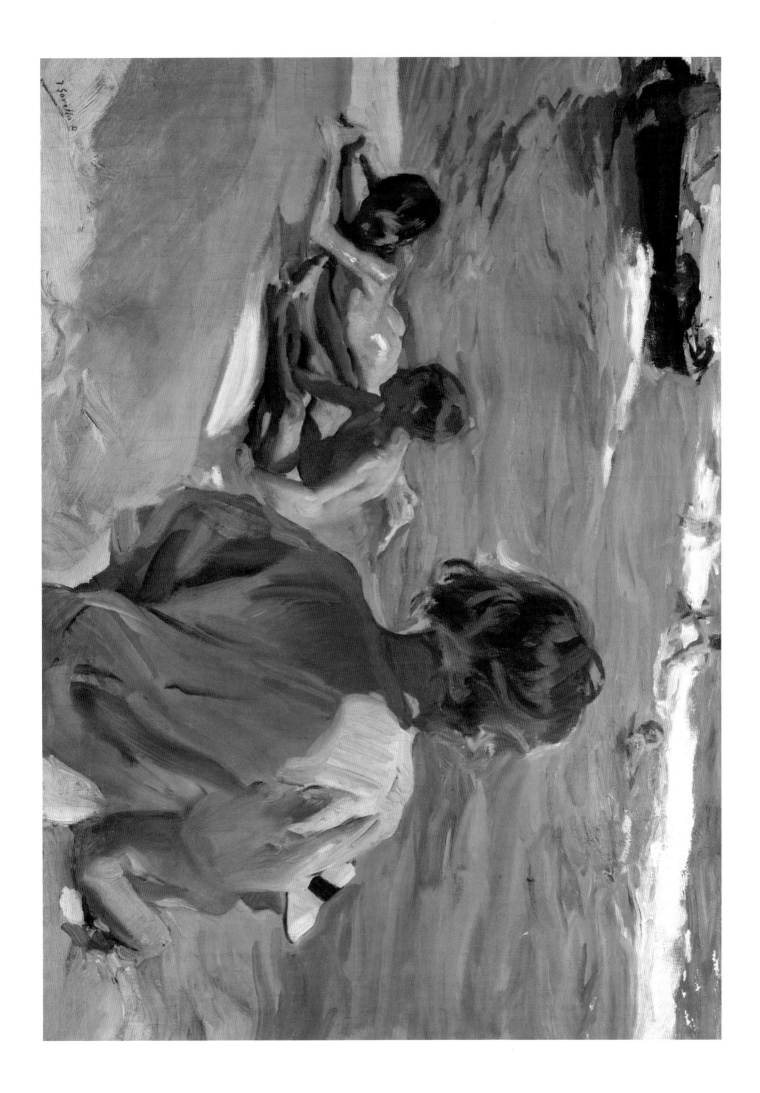

호아킨 소로야 이 바스티다

Joaquín Sorolla y Bastida
1863-1923

〈발렌시아 해변의 아이들〉
Niños en la Playa, Valencia

1916
캔버스에 유채
70×100cm
개인 소장

지중해성 기후에 드넓은 바다가 펼쳐진 스페인은 여름과
잘 어울리는 나라다. 특히 지중해를 면한 발렌시아는 여름
휴양지로 인기가 높다. 발렌시아 출생의 스페인 화가 호아킨
소로야가 여름의 청량함이 느껴지는 그림을 다수 창작한
것은 당연해 보인다.
소로야의 그림 속에서 바다는 내리쬐는 햇빛을 받아
반짝이며 넘실댄다. 이렇듯 완벽한 태양광의 묘사는 그에게
스페인 유일의 인상파 화가라는 명성을 가져다 주었다.
끝없이 펼쳐진 지중해를 찬란하고 황홀하게 묘사한 그의
그림은 바다에 대한 인간의 사랑을 다각도로 드러낸다.

소로야의 작품은 대부분 지중해 해변을 배경으로
여자나 아이들의 즐거운 한때를 그린 것들이다.
초기에 그는 사회의 어두운 단면을 드러내는 사실주의
그림을 그렸지만, 프랑스를 여행하며 인상파 화가들의 그림을
접한 후 지중해의 찬란한 빛을 담아내기 시작했다.
〈발렌시아 해변의 아이들〉은 고향의 어린이들이 여름
피서를 즐기는 장면을 묘사한 작품이다. 바다가 강렬한
햇빛을 반사하며 다채로운 색을 내뿜고 있다. 왼쪽 상단의
보트는 아이들 쪽으로 그림자를 드리우는데, 이를 통해
반대편으로부터 햇빛이 쏟아지고 있다는 사실을 알 수 있다.
파란색 상의를 입고 등을 지고 있는 어린이의 모습을 전면에
크게 부각한 데서 그의 대담한 구성이 엿보인다. 엎드려 있는
아이의 등에서 여름의 뜨거운 열기가 느껴진다.

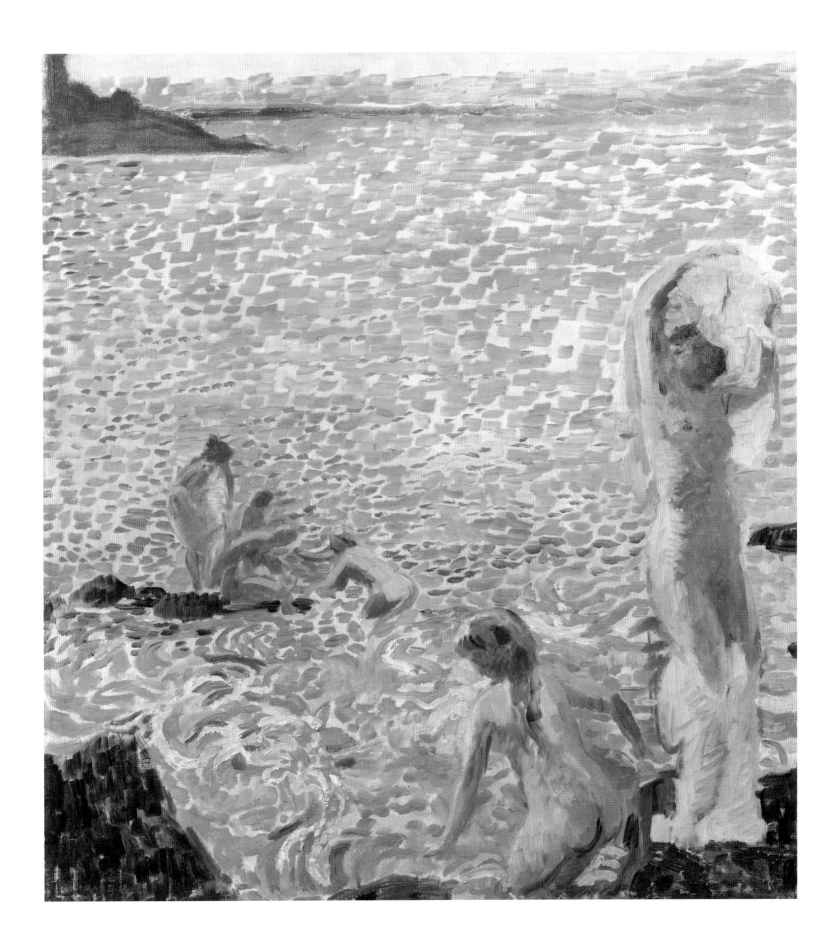

모리스 드니

Maurice Denis

1870-1943

〈황혼의 목욕하는 사람들〉

Bathers at dusk

1912
캔버스에 유채
61×56cm
개인 소장

프랑스 화가 모리스 드니는 고갱의 화풍을 이어받은
나비파의 일원으로 알려져 있지만, 사실 그를 특정한
예술사조로 정의 내리기란 쉽지 않다.
"그림이란 전투마나 누드, 어떠한 일화이기 이전에
본질적으로 특정한 질서에 따라 구성된 색채로 덮인
하나의 평평한 면이다." 유명한 그의 격언대로, 드니는 초기
인상주의의 색채 감각을 이어받아 단순한 윤곽선에 평평한
색면으로 특징지어지는 작품을 다수 창작했다. 하지만 후기로
갈수록 종교적 주제를 재현하는 데 골몰했다.
이러한 변화는 다소 혼란스럽게 느껴질지도 모르나, 드니는
언제나 같은 태도로 창작에 임했다. 초기 상징주의 작품과
후기 종교화에서 모두 장식에 대한 그의 강렬한 열망이
엿보인다. 그는 언제나 곁에 두고 보고 싶은 그림을 제작했다.
바로 이러한 점이 그의 작품에 일관성을 부여한다.

"알몸은 순수하고도 아름답다."
모리스 드니의 작품에서 누드는 성적이거나 관능적이기보다
관념적이다.
1910년대부터 드니는 알몸을 인간의 태곳적 본질을 드러내는
소재로 활용했다. 그는 알몸을 통해 인간의 영적 차원과
훼손되지 않는 순수함에 다가가고자 했다.
〈황혼의 목욕하는 사람들〉은 자연과 완전히 하나 된 인간의
모습을 보여준다. 그림 속 인물들은 각자의 방식대로 자연과
조화를 이루고 있는 중이다. 뚜렷하지 않은 윤곽선과 굵은
붓질로 그려내 공간과 인물은 명확히 구분되지 않고, 마치
인물이 풍경 속으로 아스라이 흩어지는 듯한 인상마저 준다.
하루가 저물어가는 시간, 사람들은 마지막 햇빛을 마음껏
누리고 있다.

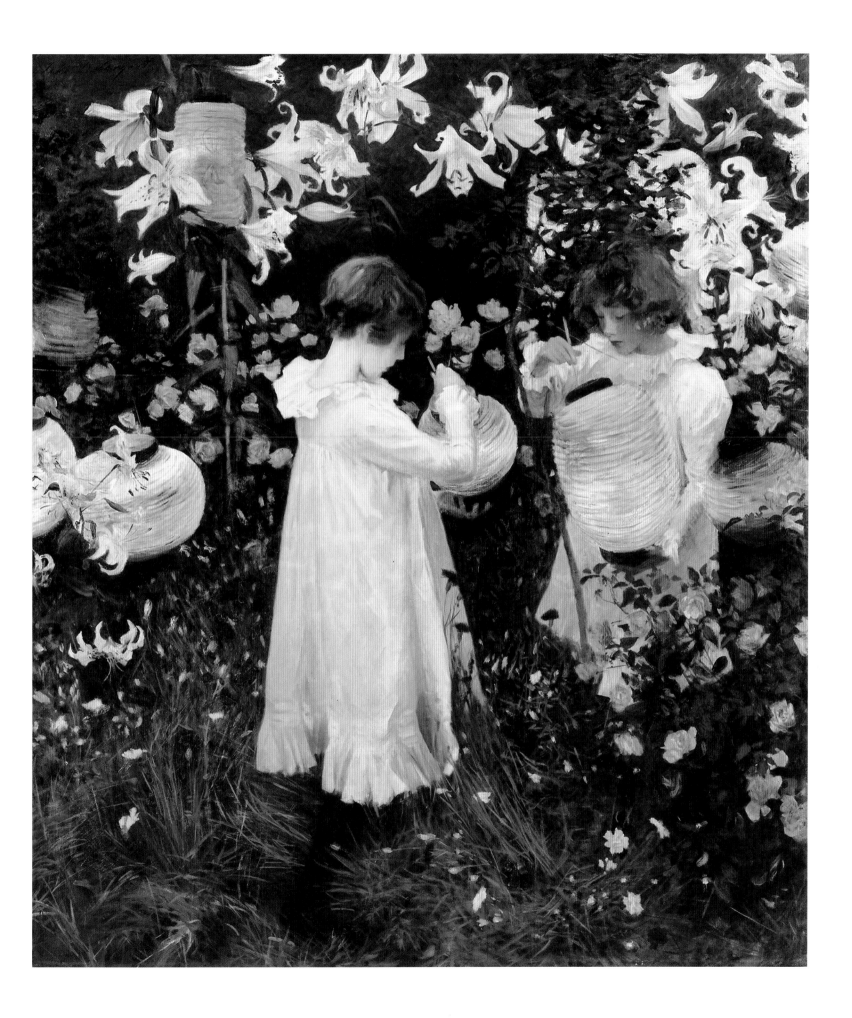

존 싱어 사전트

John Singer Sargent
1856-1925

〈카네이션, 백합, 백합, 장미〉

Carnation, Lily, Lily, Rose

1885-1886
캔버스에 유채
174×153.7cm
테이트 브리튼 갤러리 소장

존 싱어 사전트는 상류층 인사의 초상화와 풍속화를 모두
그려내며 당대 유럽을 다양한 방식으로 증언했다.
초기에 그는 영국의 귀족에서부터 미국의 대통령, 백만장자에
이르기까지 가장 지위가 높고 부유한 이들의 초상화가로
이름을 알렸다. 하지만 그의 미덕은 소외 계층의 모습을
담아내는 데도 그만큼의 노고를 들였다는 점에 있다. 그는
노동자들을 그들의 고용주만큼이나 중요한 인물로 부각하며
그들의 삶에 대한 깊은 이해와 감탄을 녹여냈다.
모델이 방심한 순간을 포착한 그의 그림은 신선한 느낌을
준다.
이렇듯 훌륭한 초상화를 다수 창작했지만, 사전트는 1910년
이후 알프스와 이탈리아의 풍경을 수채화와 벽화로 그려내는
데 주력했다. 그의 신속한 붓놀림은 초상화가뿐만 아니라
풍경화가로서의 성공 또한 가져다 주었다.

〈카네이션, 백합, 백합, 장미〉는 두 번의 여름을 거쳐 완성된
그림이다. 영국 남부 시골마을 코츠월즈Cotswolds 지방에서
여름을 보내고 있던 사전트는 어느 날 저녁 친구의 두 딸이
정원에서 등불을 켜는 모습을 목격한다. 창백한 햇살과 푸른
어스름이 미묘하게 엇갈리는 초저녁의 공기 속 신비로운
빛을 반사하는 두 소녀의 모습은 사전트가 그려내고자 했던
바로 그것이었다.
하지만 어둠이 밀려오는 가운데 약간의 빛이 남아 있는
순간은 하루 중 십 분도 채 되지 않을 정도로 매우 짧았으므로
쉽게 그릴 수 없었다. 그는 1885년 여름 내내 작품에
매달렸지만 미완성으로 남겨둘 수밖에 없었고 이듬해 여름
다시 코츠월즈로 돌아와 작업에 매진한 후에야 완성해냈다.
여동생에게 쓴 편지에서 찰나의 재현에 대한 그의 집념을
엿볼 수 있다. "두려울 정도로 어려운 주제야. 이 아름다운
색채를 재현해 내기가 너무도 어렵거든. 빛의 영롱한 느낌은
십 분만 지나면 사라져 버리곤 해." 그가 집념으로 그려낸 이
그림에는 여름 초저녁의 신선한 공기가 응축되어 있다.